輕鬆摺，最會飛
超好玩的紙飛機

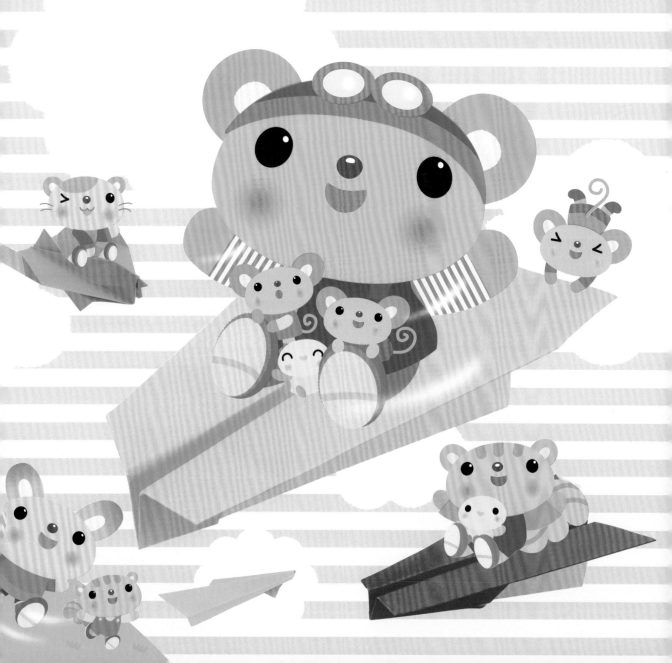

噗哩貓

噗哩兔

我們也會陪你一起摺哦！

輕鬆摺，最會飛

超好玩的紙飛機 目錄

噗哩熊

噗哩豬

噗哩雞

摺紙記號

摺紙時有5個很重要的記號。
請牢牢記住再開始摺吧！

本書是以15cm見方的摺紙為主，藉由清楚的步驟展開圖，簡單明瞭地介紹作品。

凹摺

－－－－－ 凹摺線

◄ 摺向正面的箭號

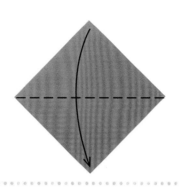

凸摺

－·－·－ 凸摺線

◄ 摺向背面的箭號

做出摺痕

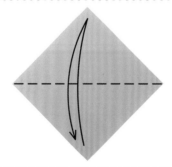

壓出摺線後，
回復原狀。

打開壓平

將手指伸入像
袋子的部分，
壓平。

翻面

將色紙的正面和
背面反過來。

※摺紙記號是以日本摺紙協會為基準。

這樣就能飛得又高又遠喲！

朝向斜上方，
用力將紙飛機射出去。

整理飛機形狀時的注意事項

機翼右邊和左邊的摺線要在
相同的高度。

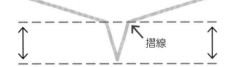

摺線

比起平坦的線條，機翼往上做
出一點角度更能飛得高遠。

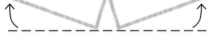

如果是機身在上的紙飛機就要像這樣。

玩紙飛機時的遵守事項

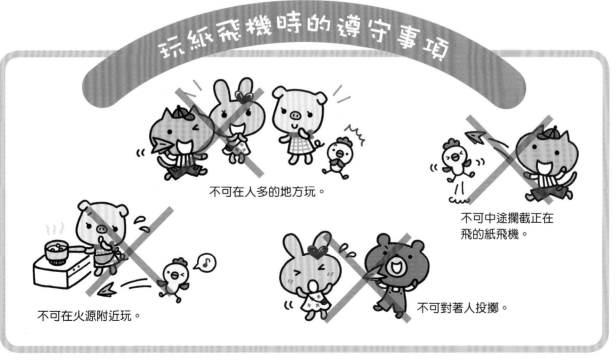

不可在人多的地方玩。

不可中途攔截正在
飛的紙飛機。

不可在火源附近玩。

不可對著人投擲。

微笑飛機

簡單摺就很會飛，是平衡感優秀的紙飛機。

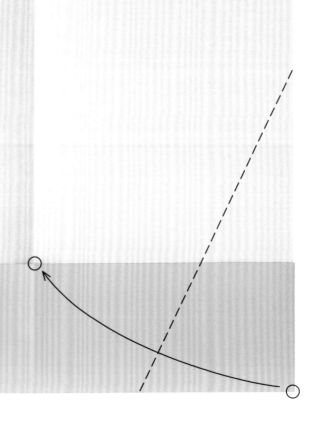

＊ 先做出摺痕。

1 對齊中央摺痕摺疊。

2 對齊○和○摺疊。

接下來是清楚的大型步驟圖哦！

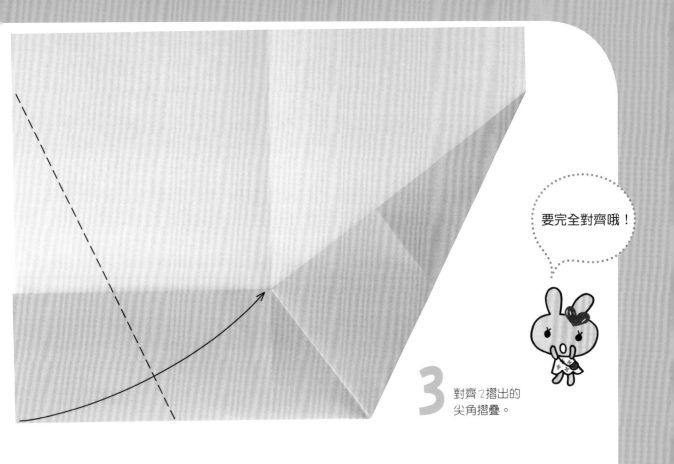

3 對齊2摺出的
尖角摺疊。

要完全對齊哦！

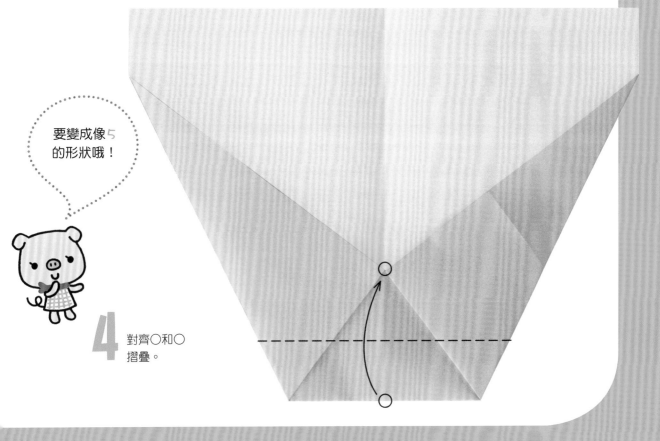

要變成像5
的形狀哦！

4 對齊○和○
摺疊。

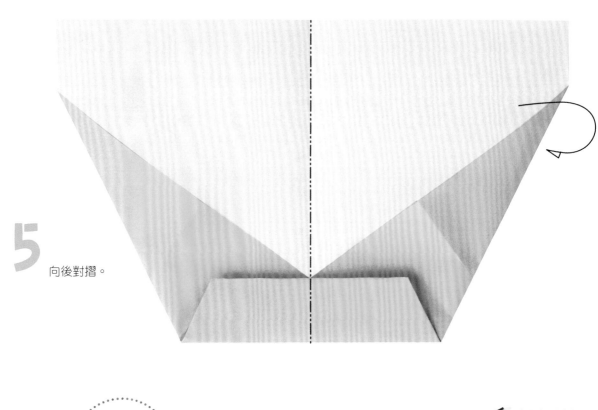

5 向後對摺。

改變
方向了哦！

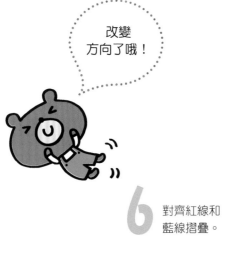

6 對齊紅線和
藍線摺疊。

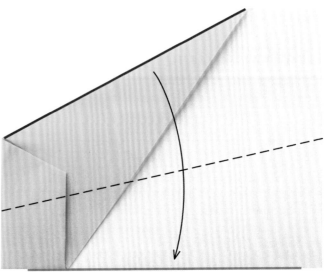

7 如同6一樣地摺向背面。

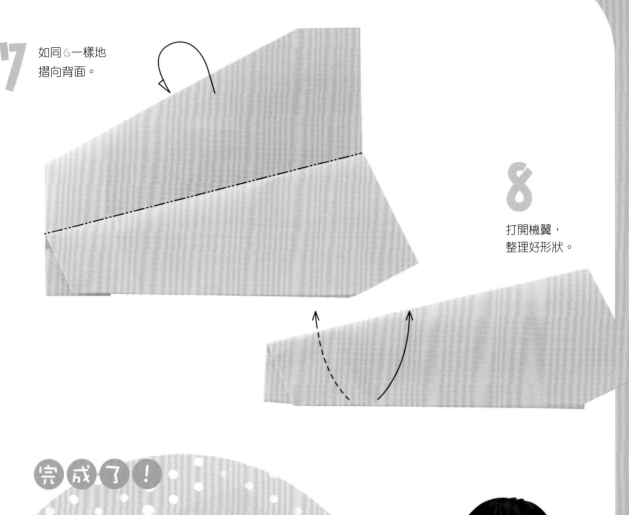

8 打開機翼，整理好形狀。

完成了！

好會飛喲！

悠遊飛機

用力投擲就很會飛的紙飛機。

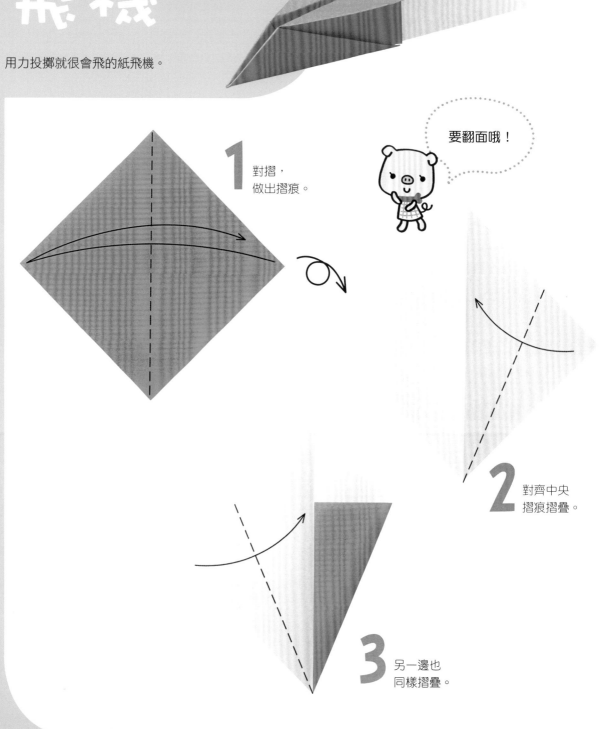

1 對摺，
做出摺痕。

要翻面哦！

2 對齊中央
摺痕摺疊。

3 另一邊也
同樣摺疊。

接下來是
清楚的大型
步驟圖哦！

4 對齊○和○
摺疊。

5 摺好後翻面。

翻面後，
要變成像6
的形狀哦！

11

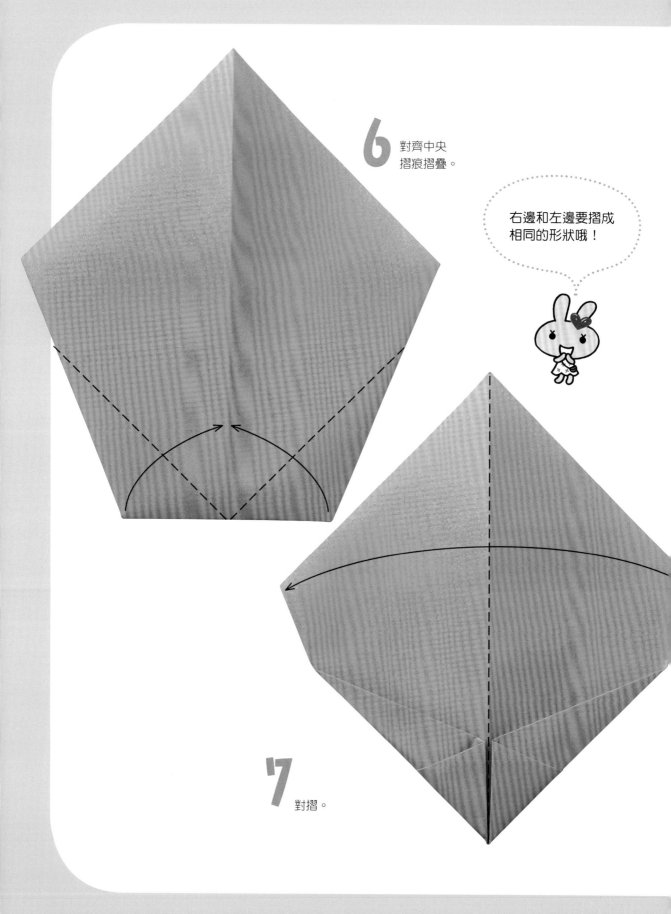

6 對齊中央摺痕摺疊。

右邊和左邊要摺成相同的形狀哦！

7 對摺。

- - - - - └┘摺線 ────→ └┘摺（摺向正面） ·······→ △摺線 ────→ △摺（摺向背面） ◯→ 翻面

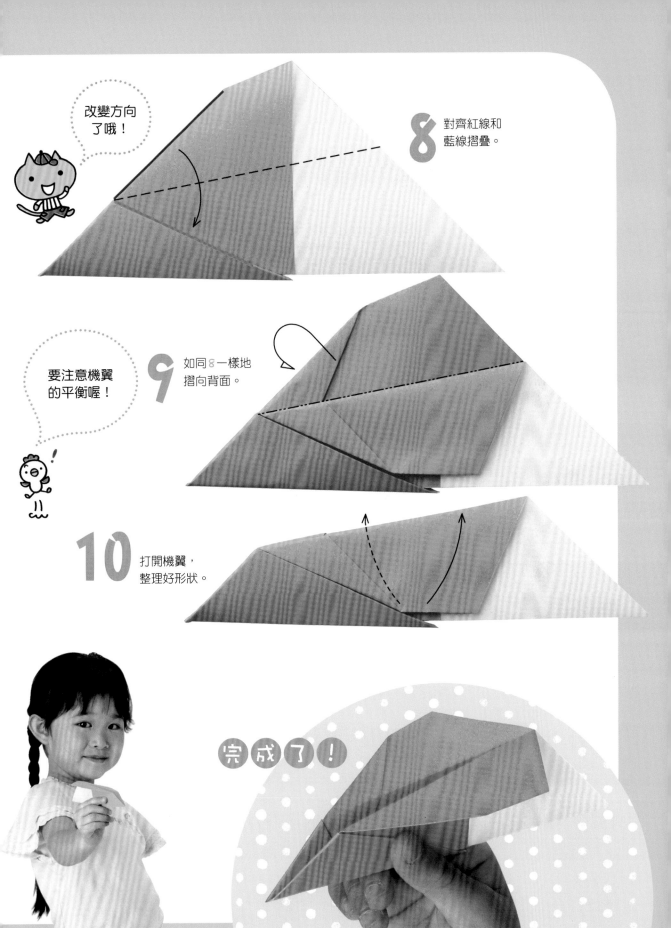

改變方向
了哦！

8 對齊紅線和
藍線摺疊。

要注意機翼
的平衡喔！

9 如同 **8** 一樣地
摺向背面。

10 打開機翼，
整理好形狀。

完成了！

輕航飛機

* 先做出摺痕。

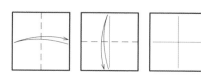

機翼兩端大幅豎立的姿態帥呆了。
可以輕飄飄地飛起來。

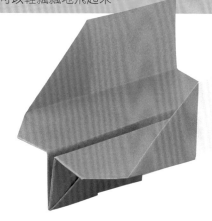

1 對齊中央
摺痕摺疊。

2 對齊縱向
摺痕摺疊。

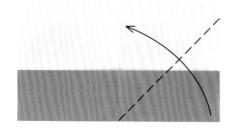

3 另一邊的
摺法也同2。

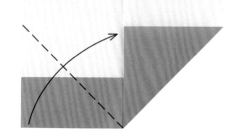

壓住1摺好的
部位來摺,
就不會摺歪了喲!

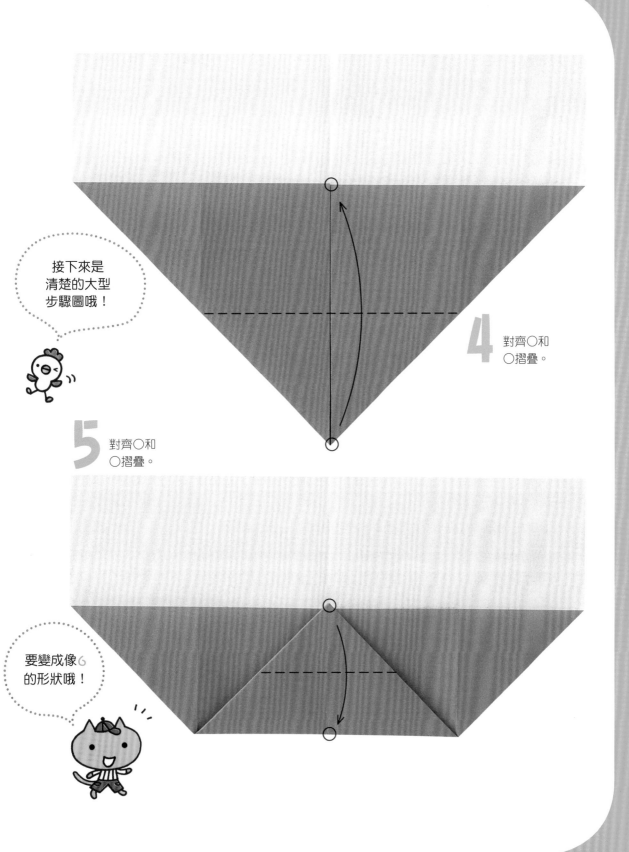

接下來是清楚的大型步驟圖哦！

4 對齊○和○摺疊。

5 對齊○和○摺疊。

要變成像6的形狀哦！

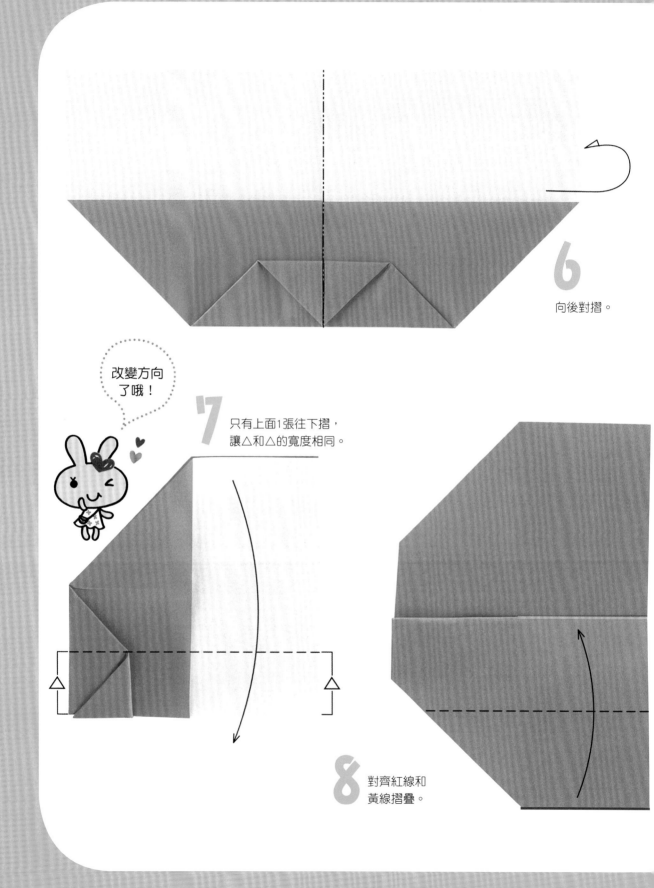

6 向後對摺。

改變方向 了哦！

7 只有上面1張往下摺，讓△和△的寬度相同。

8 對齊紅線和黃線摺疊。

9 如同7一樣地摺向背面。

加油！快完成囉！

10 如同8一樣地摺向背面。

11 打開機翼，整理好形狀。

將機翼邊端整理成向上直立的形狀，就能飛得更遠哦！

完成了！

細長飛機

細長的機翼，和擲飛時正好可以拿著的三角突出部分極具特色。

＊ 先做出摺痕。

1 對齊中央點摺疊。

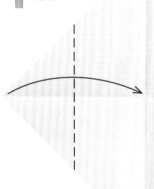

2 隔壁的角也同樣摺疊。

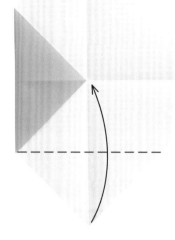

要對齊中央點哦！

3 第3個角也摺好。

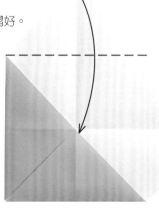

4 對齊紅線和藍線摺疊。

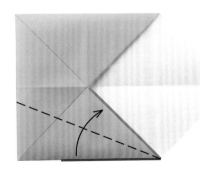

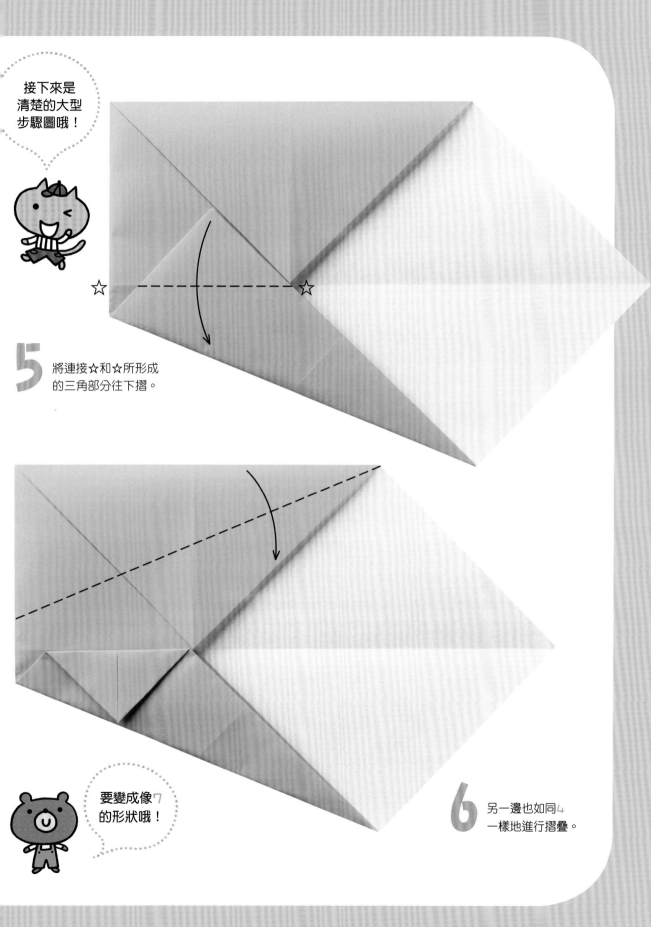

接下來是
清楚的大型
步驟圖哦！

5 將連接☆和☆所形成
的三角部分往下摺。

6 另一邊也如同4
一樣地進行摺疊。

要變成像7
的形狀哦！

19

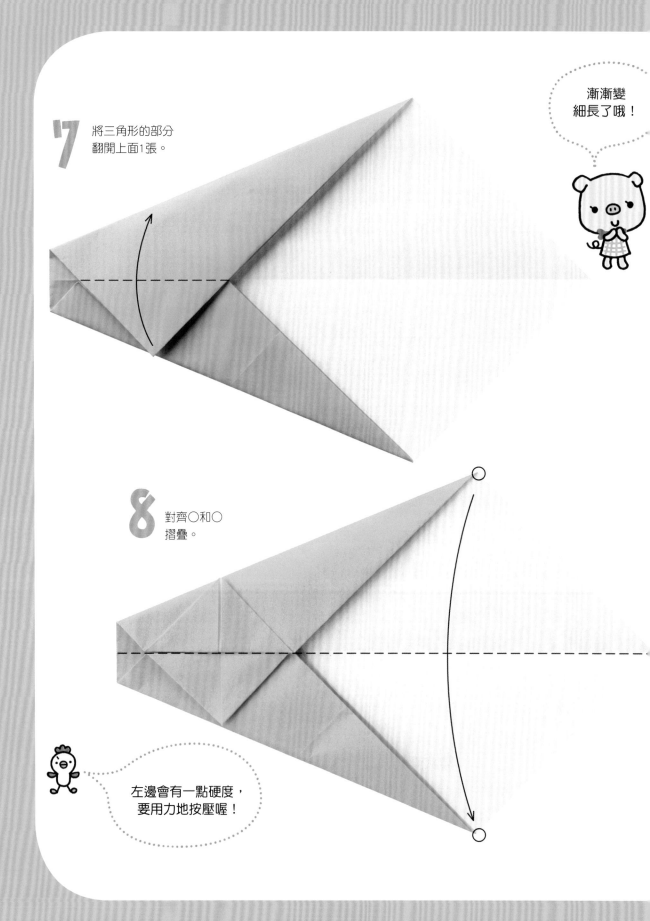

7 將三角形的部分
翻開上面1張。

漸漸變
細長了哦！

8 對齊○和○
摺疊。

左邊會有一點硬度，
要用力地按壓喔！

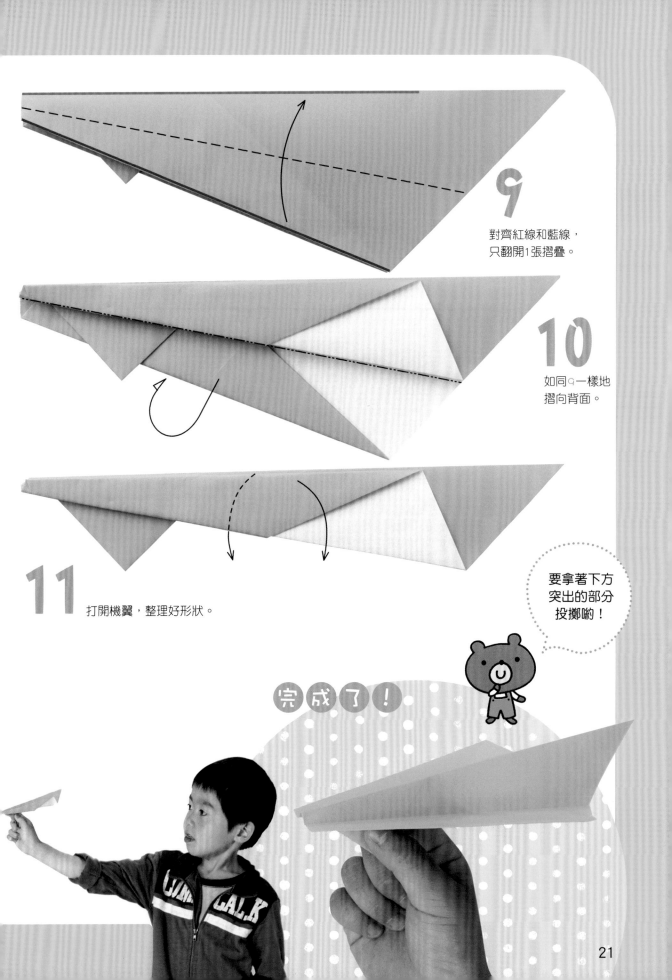

9

對齊紅線和藍線，
只翻開1張摺疊。

10

如同�
一樣地
摺向背面。

11

打開機翼，整理好形狀。

要拿著下方
突出的部分
投擲喲！

完成了！

三角飛機

這是三角形機翼讓人印象深刻的紙飛機。
會慢慢地飛行。

＊ **先做出摺痕。**

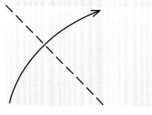

1
對齊中央點
摺疊。

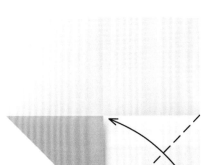

2
隔壁的角也
同樣摺疊。

要筆直地
摺好哦！

3
白色的部分
對摺。

----- 凹摺線 ⟶ 凹摺（摺向正面）--------- 凸摺線 ⟶ 凸摺（摺向背面）↻ 翻面

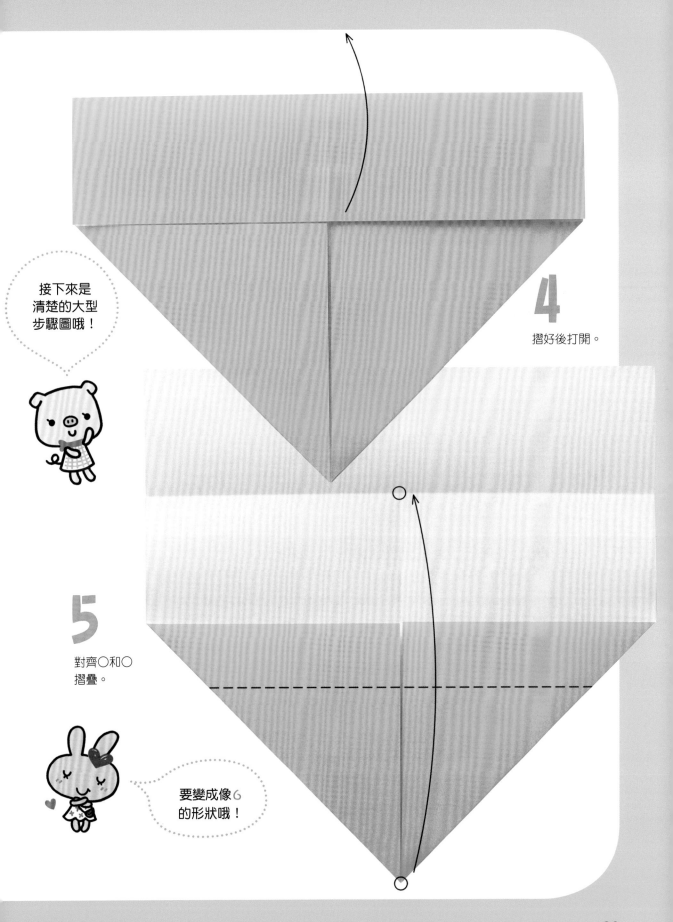

接下來是
清楚的大型
步驟圖哦！

4

摺好後打開。

5

對齊○和○
摺疊。

要變成像6
的形狀哦！

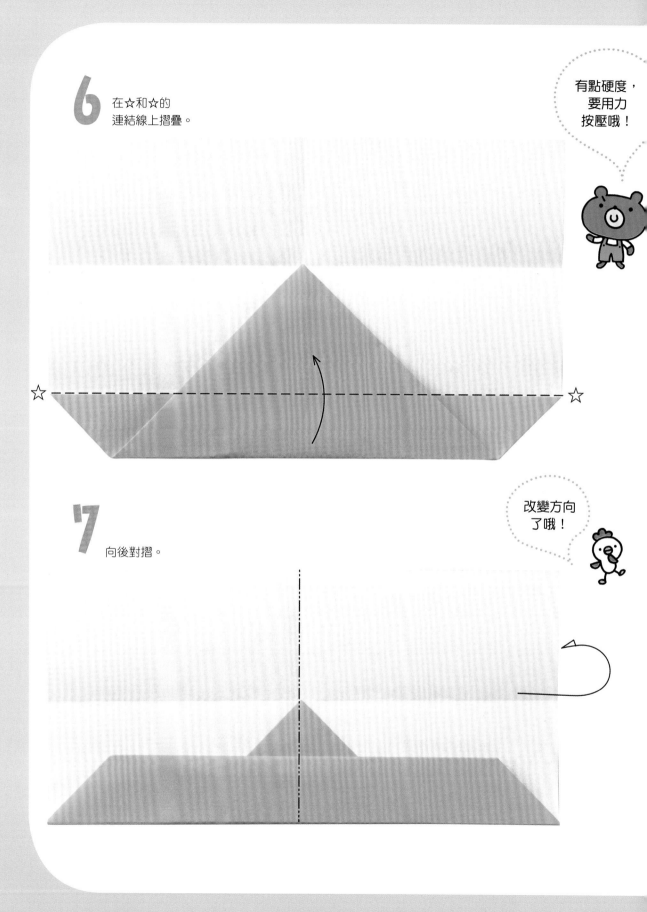

6 在☆和☆的
連結線上摺疊。

有點硬度，
要用力
按壓哦！

☆ ☆

7 向後對摺。

改變方向
了哦！

– – – – 凹摺線 凹摺（摺向正面） ┄┄┄┄ 凸摺線 凸摺（摺向背面） 翻面

8 只摺上面1張。

9 如同8一樣地
摺向背面。

變成三角形
了呢！

10 打開機翼,
整理好形狀。

完成了！

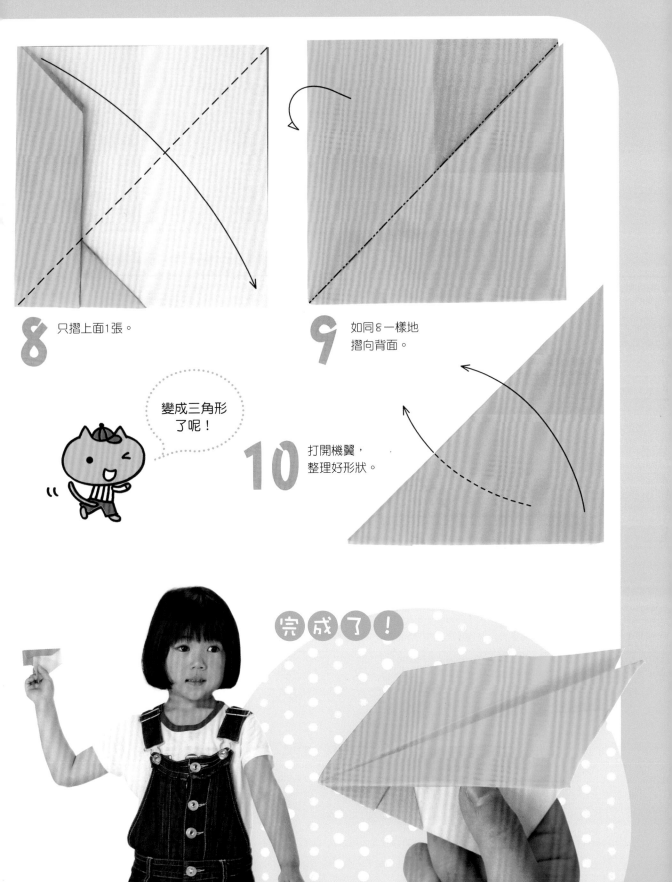

輕巧飛機

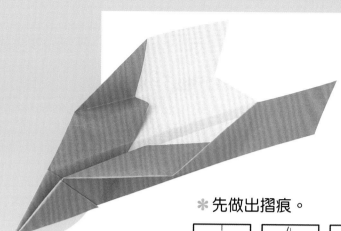

銳利的機翼破風飛翔的
姿態讓人印象深刻。

＊ 先做出摺痕。

1
對齊中央點
摺疊。

2
隔壁的角也
同樣摺疊。

3
翻面。

要翻面哦！

4
對齊○和○
摺疊。

5
摺好後翻面。

要再
翻面哦！

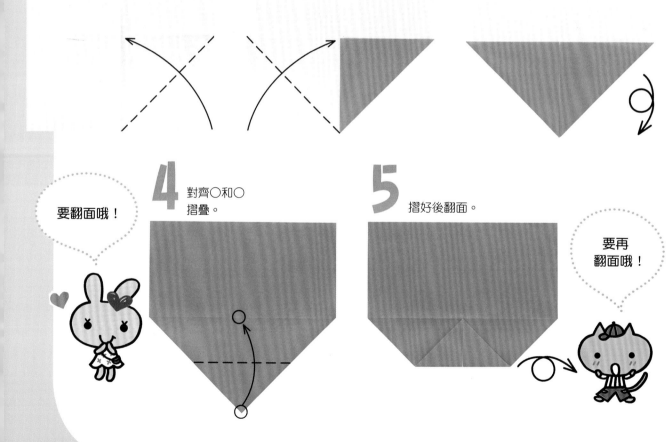

----- 凹摺線 ——→ 凹摺（摺向正面）·······→ 凸摺線 ——△ 凸摺（摺向背面）↻ 翻面

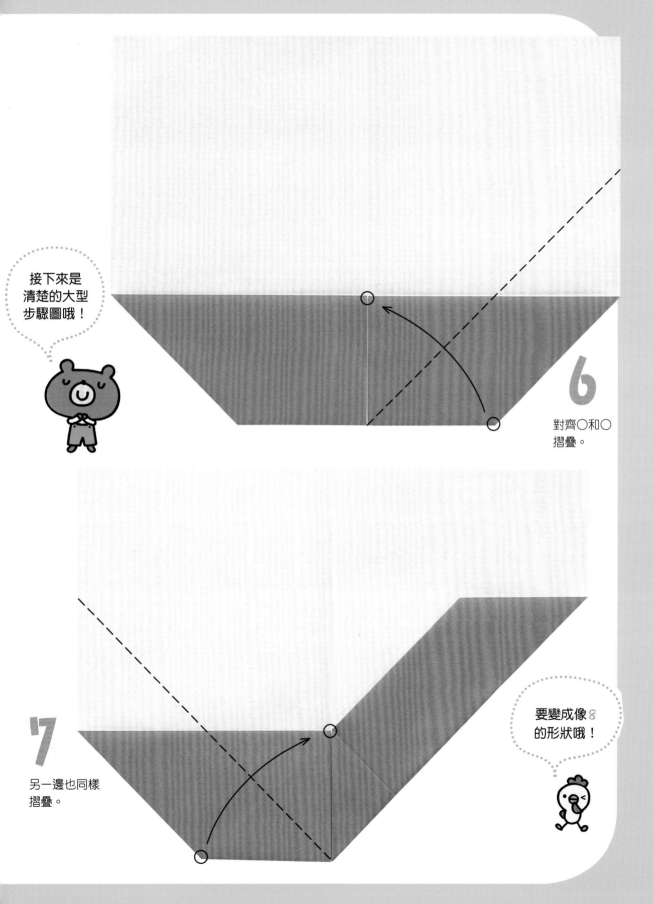

接下來是清楚的大型步驟圖哦！

6

對齊○和○摺疊。

要變成像8的形狀哦！

7

另一邊也同樣摺疊。

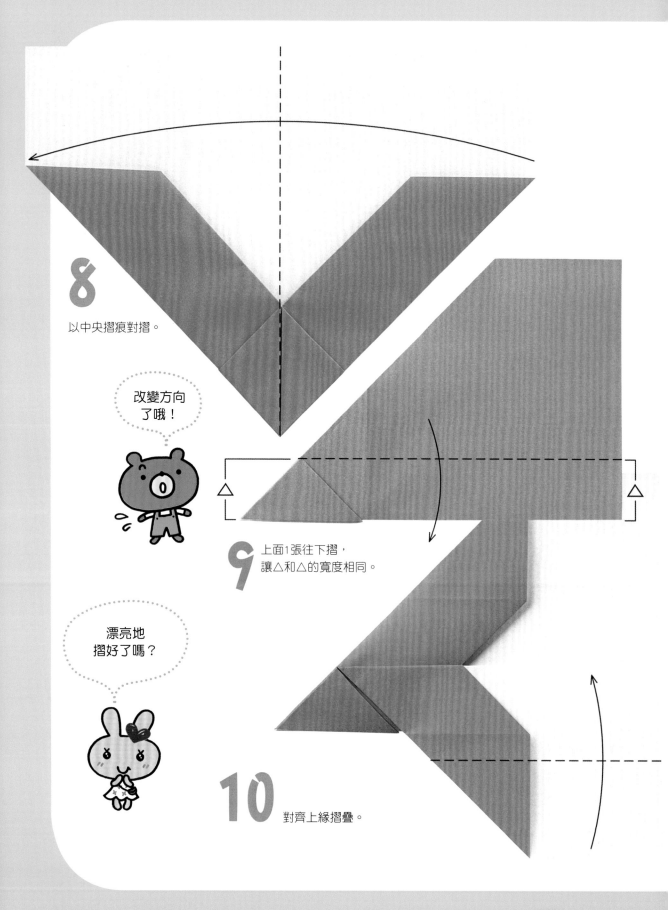

8 以中央摺痕對摺。

改變方向
了哦！

9 上面1張往下摺，
讓△和△的寬度相同。

漂亮地
摺好了嗎？

10 對齊上緣摺疊。

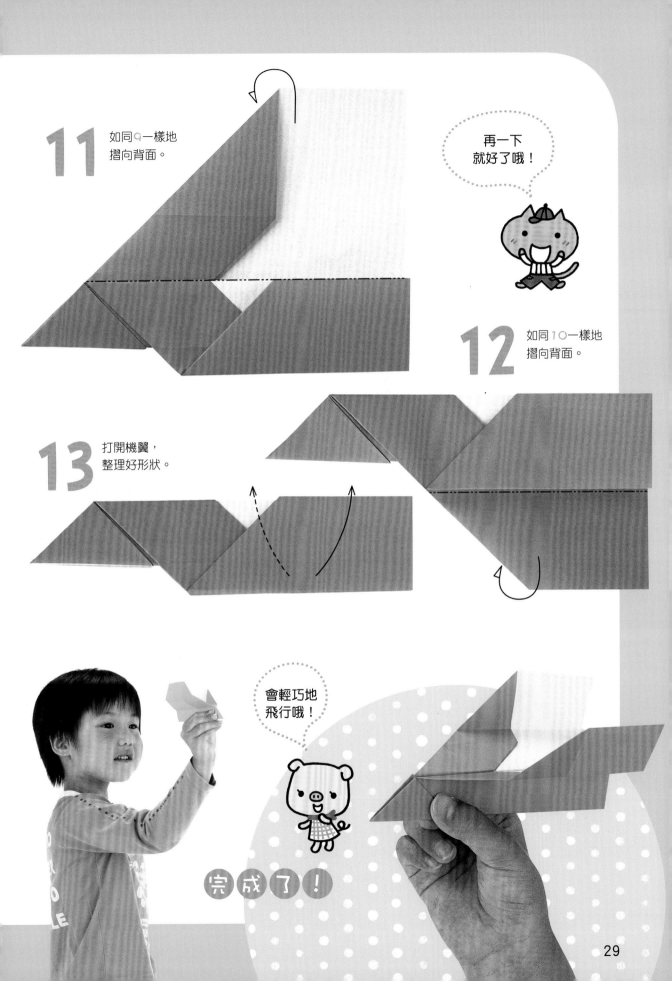

11 如同9一樣地摺向背面。

再一下就好了哦！

12 如同10一樣地摺向背面。

13 打開機翼，整理好形狀。

會輕巧地飛行哦！

完成了！

快速飛機

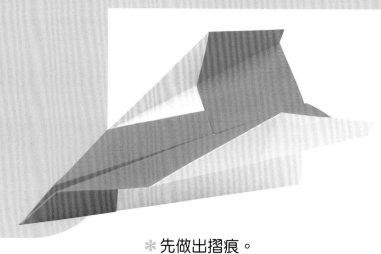

摺法簡單，
可快速飛行的紙飛機。

＊先做出摺痕。

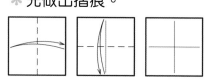

1 對齊中央摺痕
摺疊。

2 翻面。

要翻面哦！

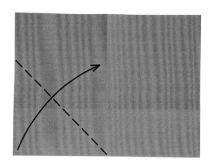

3 尖角對齊中央
摺痕摺疊。

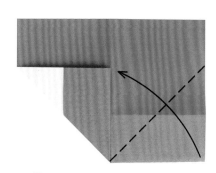

4 另一邊也
同樣摺疊。

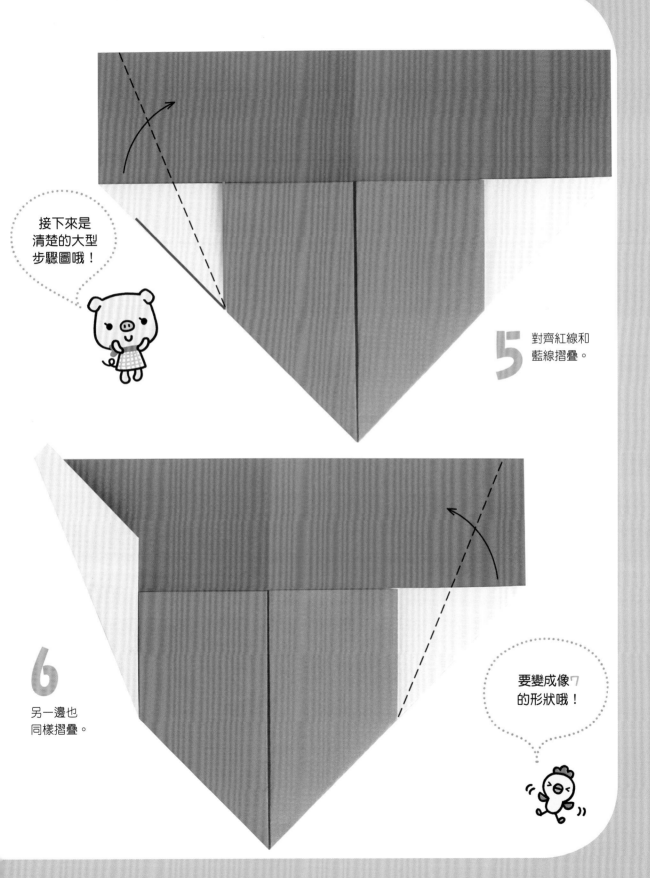

接下來是
清楚的大型
步驟圖哦！

5 對齊紅線和
藍線摺疊。

6
另一邊也
同樣摺疊。

要變成像7
的形狀哦！

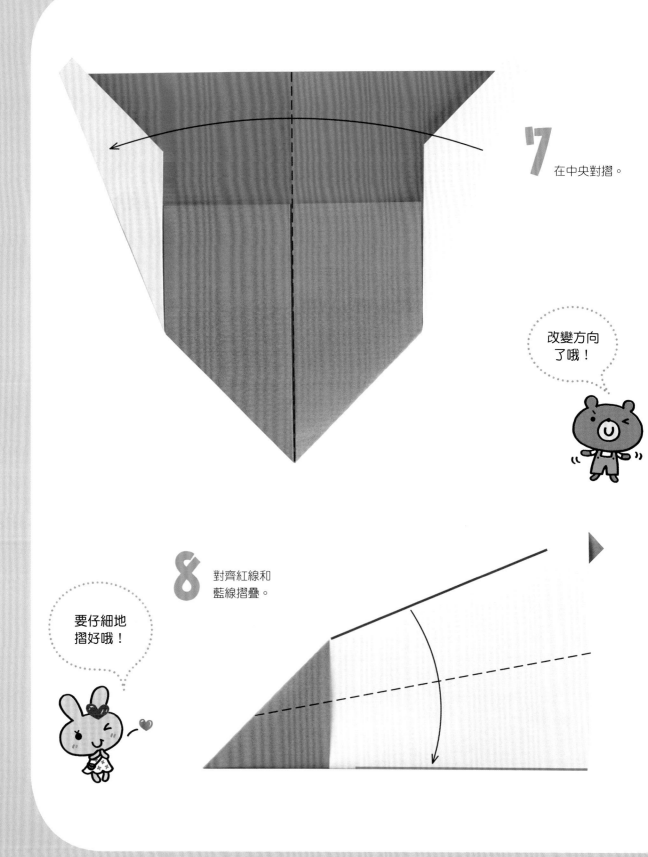

7 在中央對摺。

改變方向
了哦！

8 對齊紅線和
藍線摺疊。

要仔細地
摺好哦！

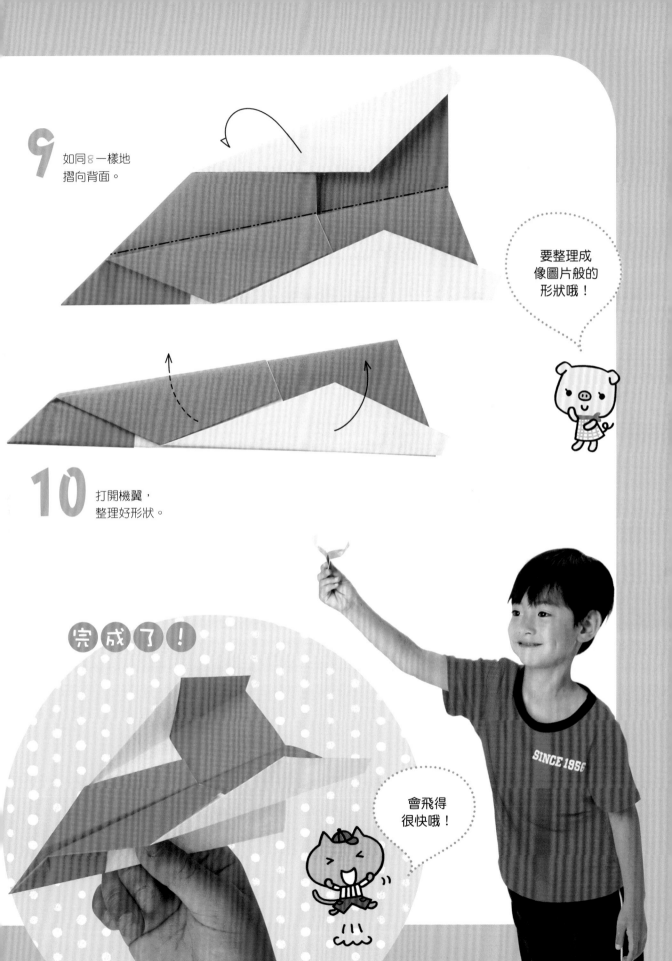

9 如同8一樣地
摺向背面。

要整理成
像圖片般的
形狀哦！

10 打開機翼，
整理好形狀。

完成了！

會飛得
很快哦！

凹凸飛機

一飛就開始翻觔斗。
形狀和飛法都很獨特的飛機。

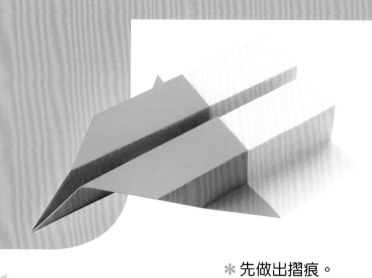

1 對齊中央
摺痕摺疊。

2 對齊縱向
摺痕摺疊。

✳ 先做出摺痕。

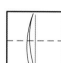

接下來是
清楚的大型
步驟圖哦！

----- 凹摺線 ⟶ 凹摺（摺向正面）--------- 凸摺線 ⟶ 凸摺（摺向背面）↻ 翻面

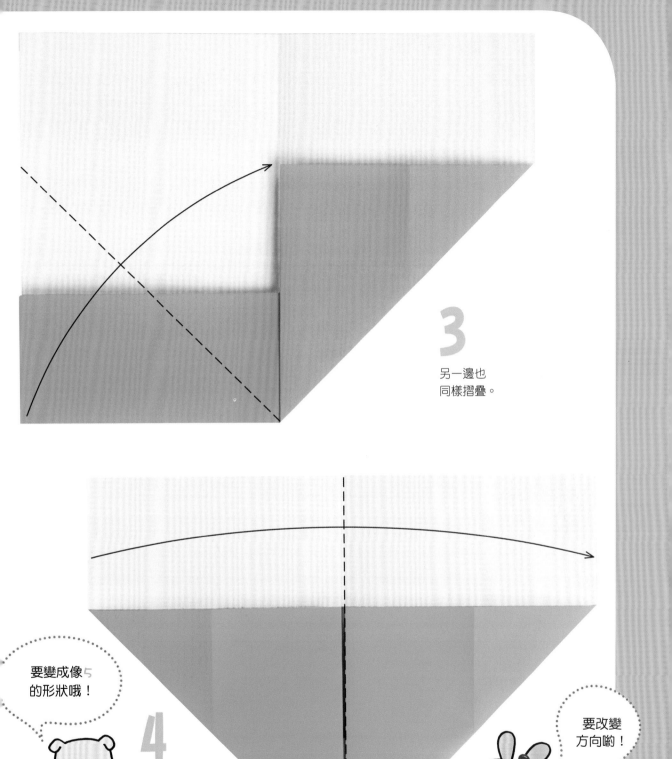

3

另一邊也
同樣摺疊。

要變成像5
的形狀哦！

4

在中央對摺。

要改變
方向喲！

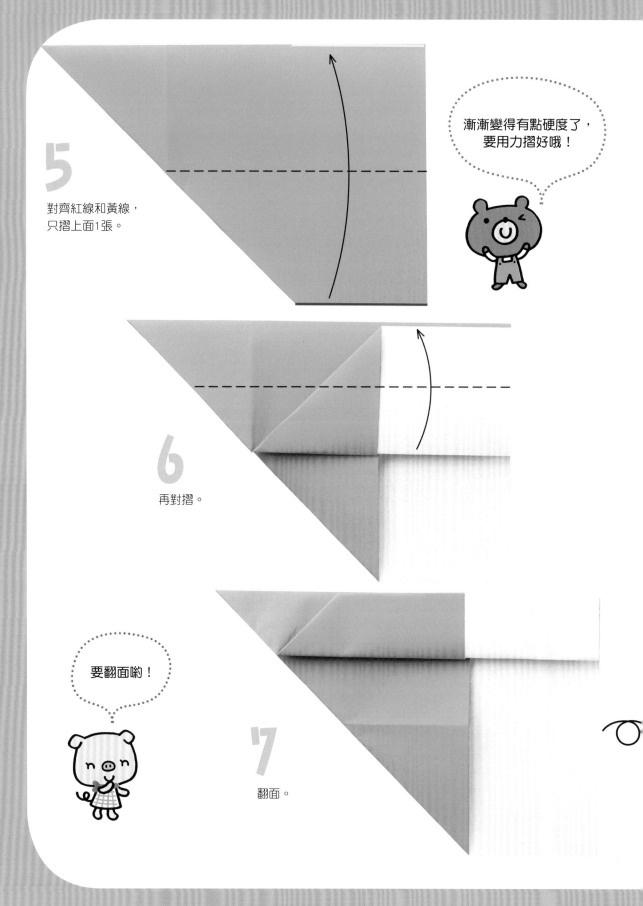

5 對齊紅線和黃線，
只摺上面1張。

漸漸變得有點硬度了，
要用力摺好哦！

6 再對摺。

要翻面喲！

7 翻面。

— — — — 凹摺線 —————➤ 凹摺（摺向正面）·—·—·—·—➤ 凸摺線 —————△ 凸摺（摺向背面） ◯➘ 翻面

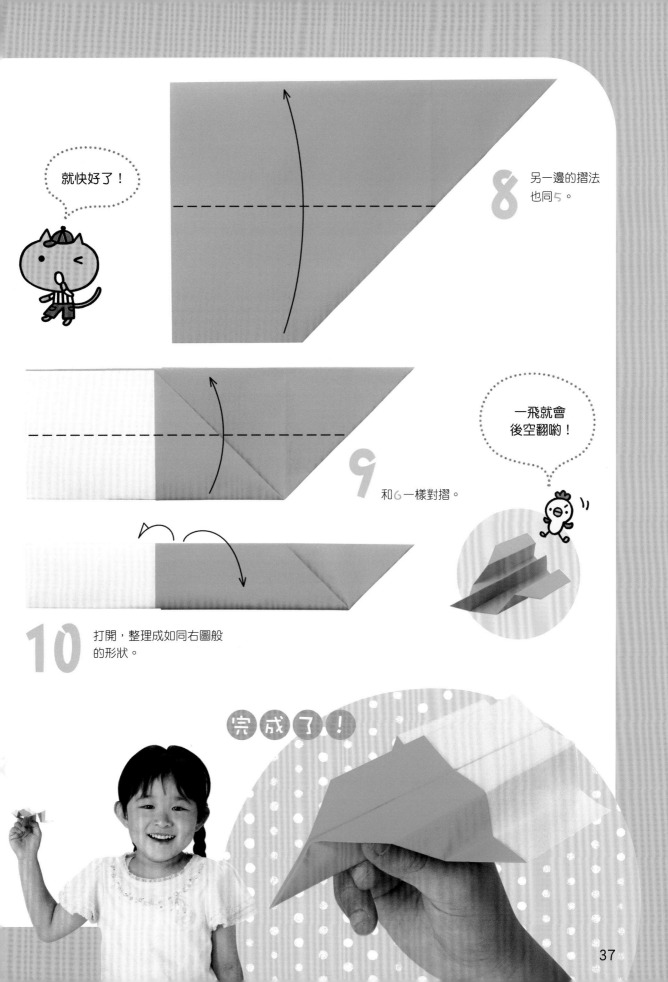

就快好了！

8 另一邊的摺法也同5。

9 和6一樣對摺。

一飛就會後空翻喲！

10 打開，整理成如同右圖般的形狀。

完成了！

塘鵝飛機

有如塘鵝鳥喙般的前端讓人印象深刻。
是悠閒飛翔的紙飛機。

＊先做出摺痕。

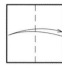

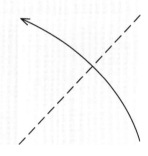

1 對齊中央點摺疊。

2 隔壁的角也
同樣摺疊。

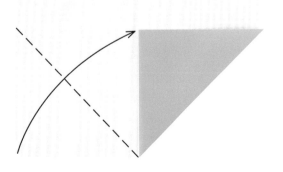

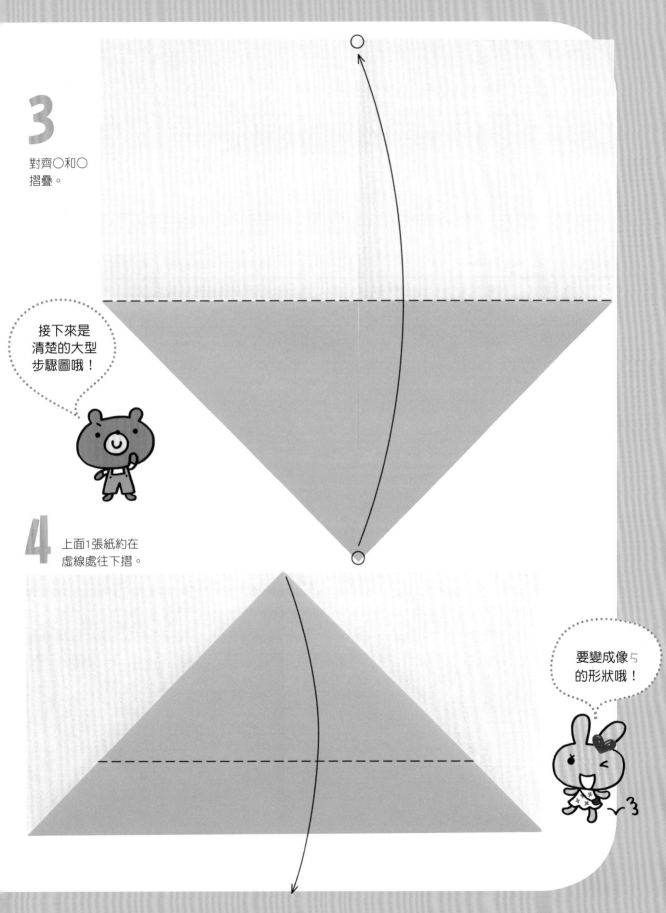

3

對齊○和○
摺疊。

接下來是
清楚的大型
步驟圖哦！

4 上面1張紙約在
虛線處往下摺。

要變成像5
的形狀哦！

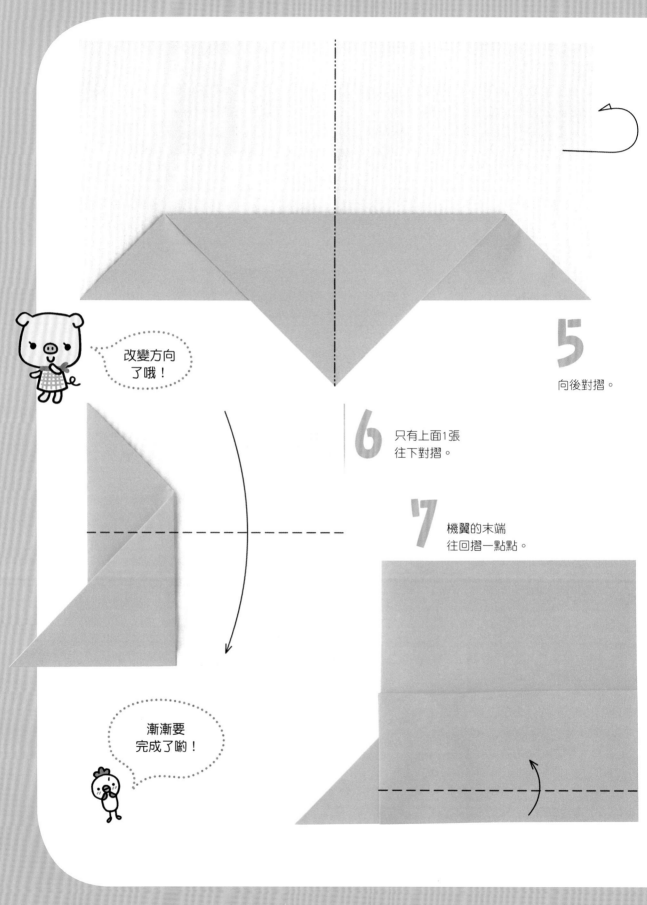

改變方向
了哦！

5 向後對摺。

6 只有上面1張
往下對摺。

7 機翼的末端
往回摺一點點。

漸漸要
完成了喲！

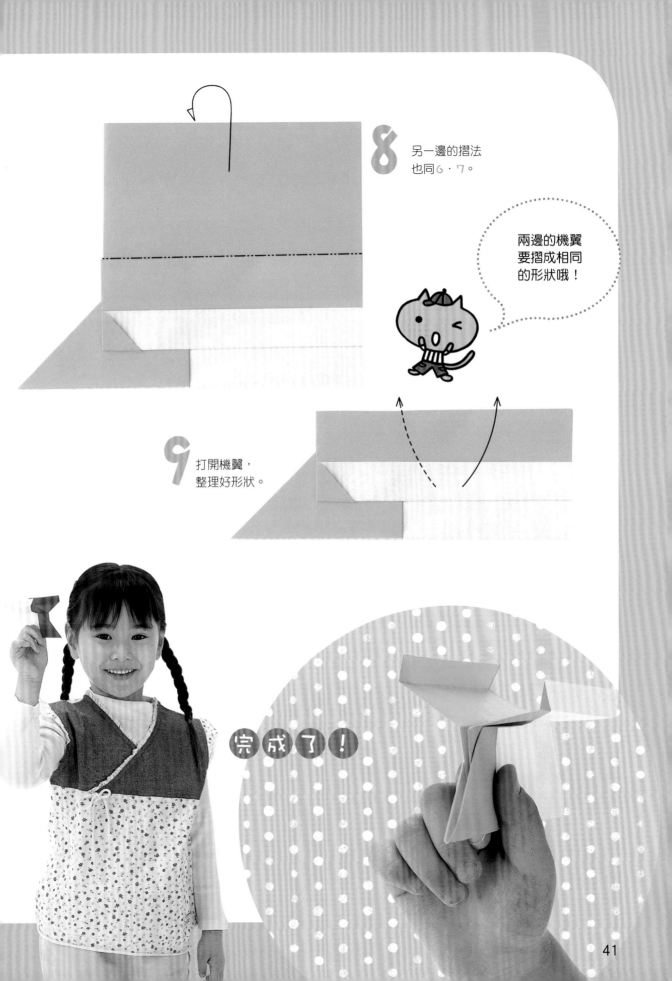

8 另一邊的摺法
也同6・7。

兩邊的機翼
要摺成相同
的形狀哦！

9 打開機翼，
整理好形狀。

完成了！

房屋飛機

雖然小卻能好好飛行的紙飛機。

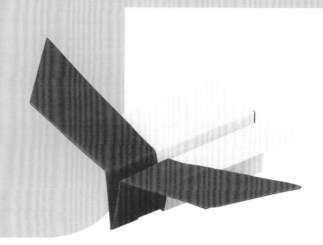

✳ 先做出摺痕。

1
對齊中央摺痕摺疊。

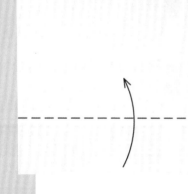

2
再摺一次。

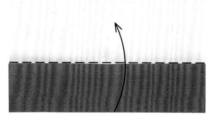

3
翻面。

翻面了喲！

4
對齊縱向摺痕摺疊。

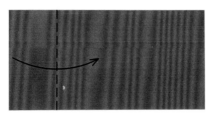

5
另一邊也同樣摺疊。

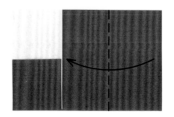

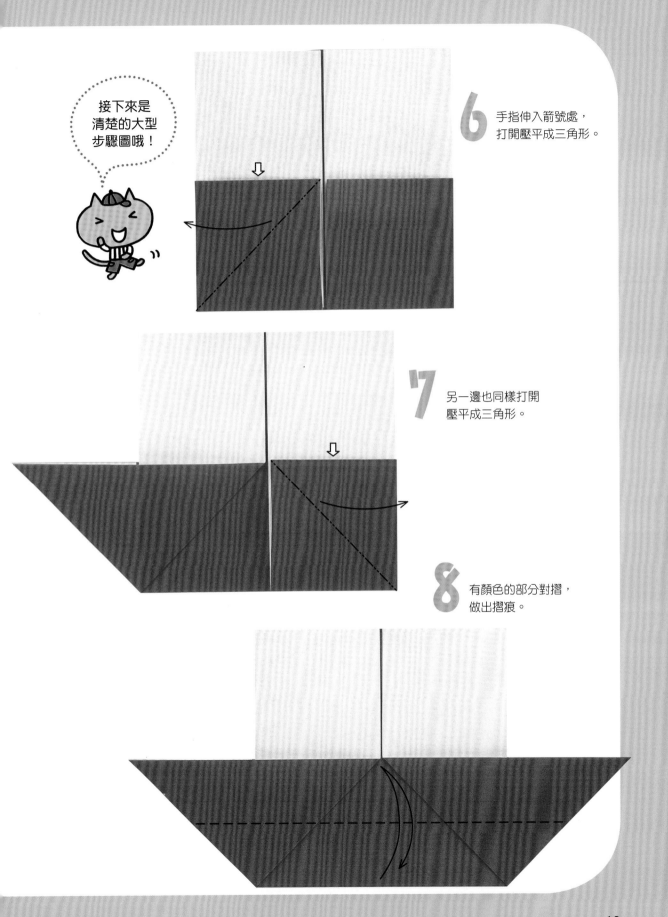

接下來是
清楚的大型
步驟圖哦!

6 手指伸入箭號處,
打開壓平成三角形。

7 另一邊也同樣打開
壓平成三角形。

8 有顏色的部分對摺,
做出摺痕。

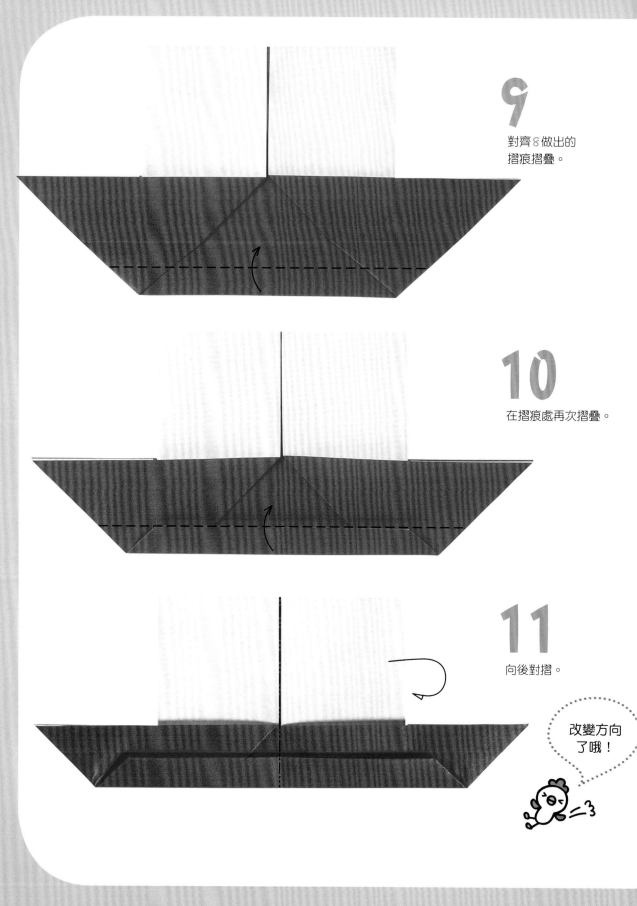

9

對齊8做出的
摺痕摺疊。

10

在摺痕處再次摺疊。

11

向後對摺。

改變方向
了哦!

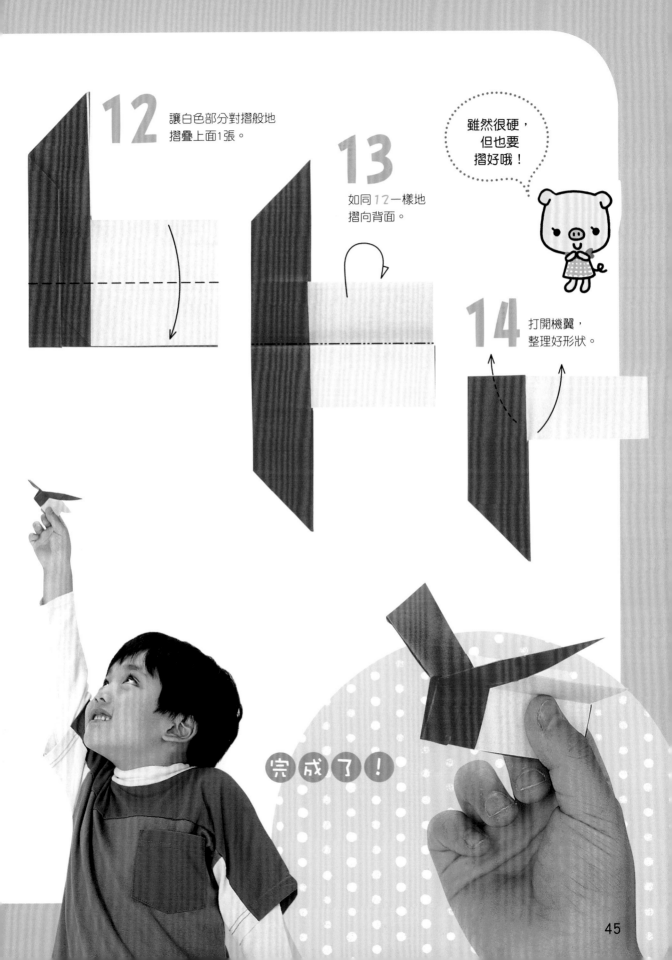

12 讓白色部分對摺般地摺疊上面1張。

13 如同 12 一樣地摺向背面。

雖然很硬，但也要摺好哦！

14 打開機翼，整理好形狀。

完成了！

魟魚飛機

利用前後的大機翼平穩地飛行。

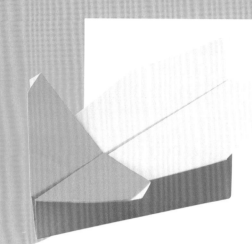

※ 先做出摺痕。

1
對齊中央摺痕摺疊。

2
摺好的模樣。

3
翻面後，
對齊縱向摺痕摺疊。

翻面了喲！

4
另一邊也同樣摺疊。

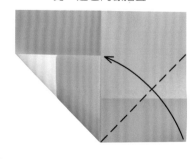

5
手指伸入箭號處，
對齊○和○，
打開壓平。

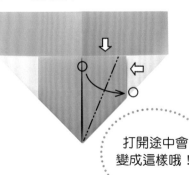

打開途中會
變成這樣哦！

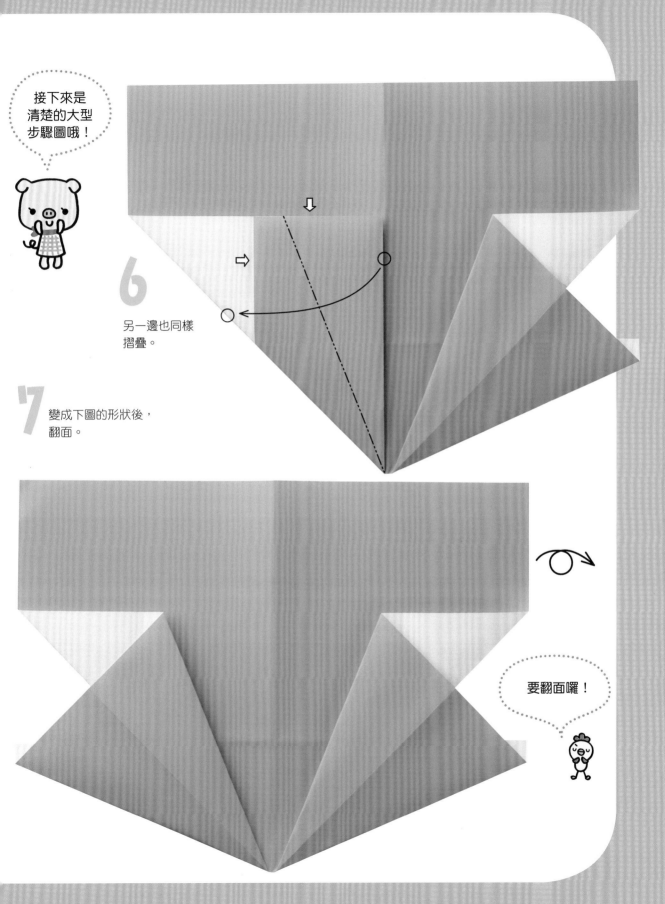

接下來是清楚的大型步驟圖哦！

6 另一邊也同樣摺疊。

7 變成下圖的形狀後，翻面。

要翻面囉！

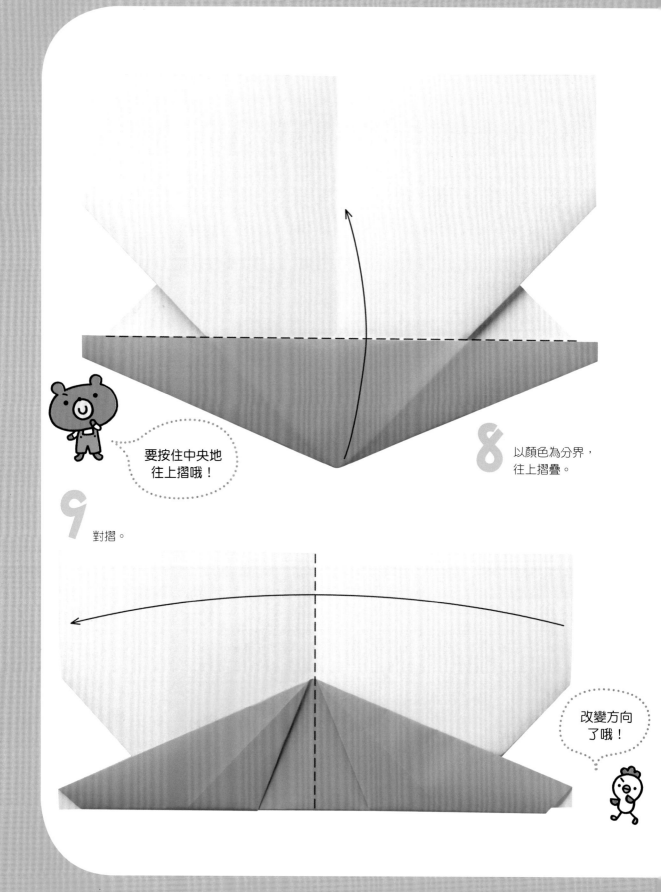

要按住中央地
往上摺哦！

8 以顏色為分界，
往上摺疊。

9 對摺。

改變方向
了哦！

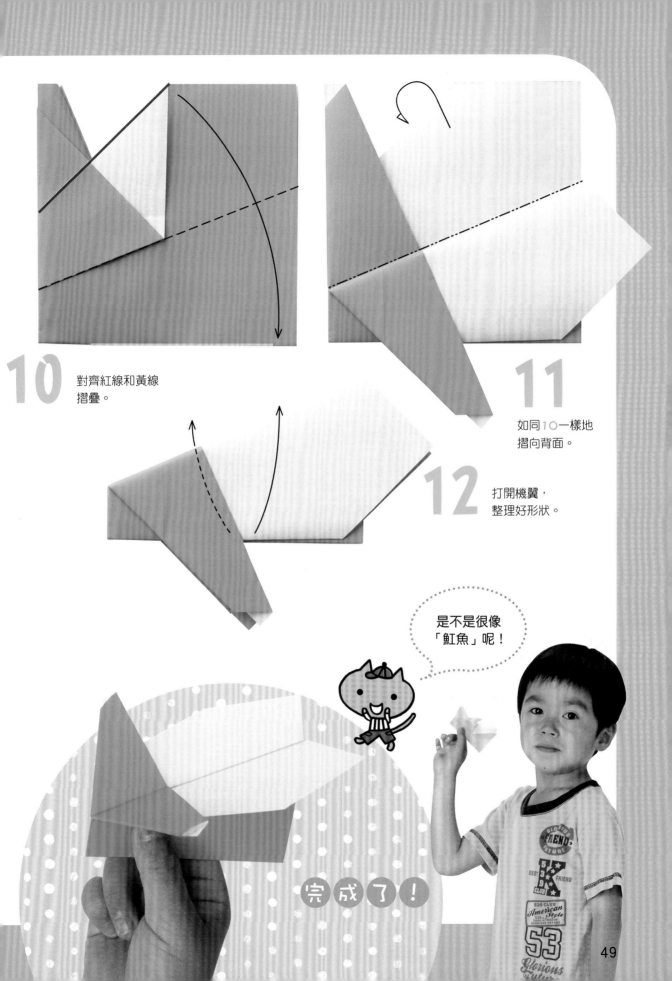

10 對齊紅線和黃線
摺疊。

11 如同10一樣地
摺向背面。

12 打開機翼，
整理好形狀。

是不是很像
「魟魚」呢！

完 成 了！

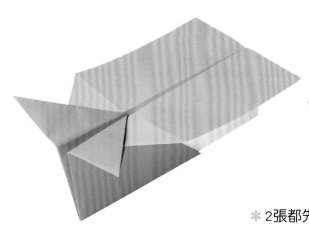

用2張紙製作

尖頭飛機

組合2張色紙製作而成的紙飛機。
因為有重量，所以能平穩地飛行。

＊2張都先做出摺痕。

第1張

1 對齊中央點摺疊。

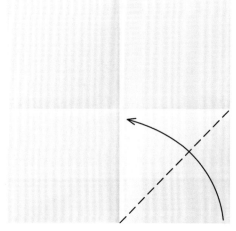

2 其他的角也同樣對齊中央點摺疊。

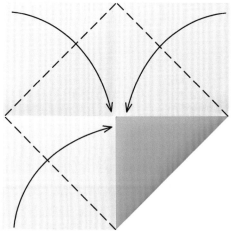

3 對摺成三角形。

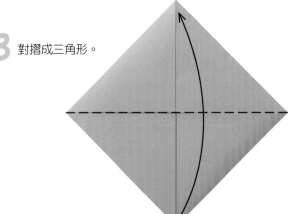

4 摺好的模樣。

➡

‒ ‒ ‒ ‒ ‒ 凹摺線 ⟶↘ 凹摺（摺向正面） ·······⟶ 凸摺線 ⟶△ 凸摺（摺向背面） ◯↘ 翻面

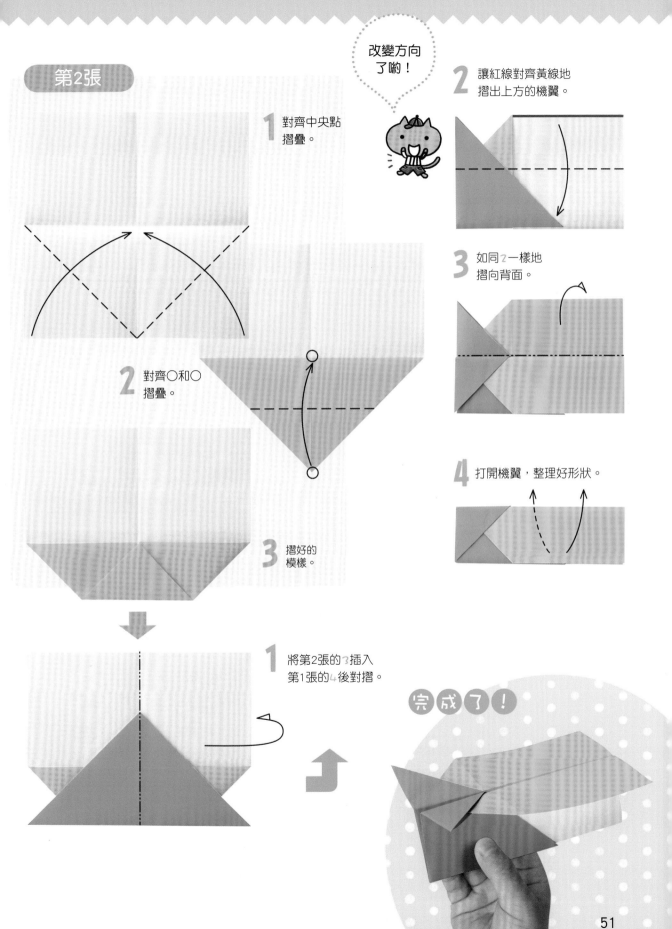

第2張

1 對齊中央點
摺疊。

2 對齊○和○
摺疊。

3 摺好的
模樣。

改變方向
了喲！

2 讓紅線對齊黃線地
摺出上方的機翼。

3 如同2一樣地
摺向背面。

4 打開機翼，整理好形狀。

1 將第2張的3插入
第1張的4後對摺。

完成了！

用2張紙製作
格列佛飛機

有效利用2張色紙的尺寸，完成大型的紙飛機。

第1張

＊先做出摺痕
（僅第1張）。

1
對齊中央
摺痕摺疊。

2
再摺一次。

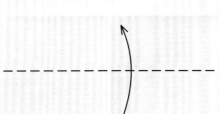

3
對齊○和○
摺疊。

4
另一邊也
同樣摺疊。

第2張

5
摺好的模樣。

改變方向
了喲！

1
對摺，
做出摺痕。

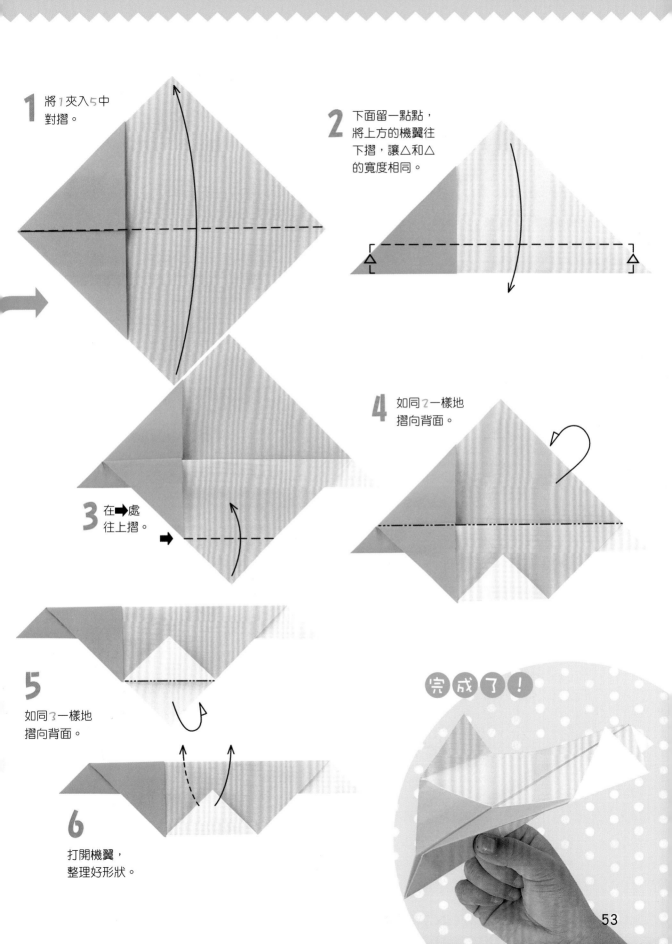

1 將1夾入5中
　　對摺。

2 下面留一點點，
　　將上方的機翼往
　　下摺，讓△和△
　　的寬度相同。

3 在➡處
　　往上摺。

4 如同2一樣地
　　摺向背面。

5 如同3一樣地
　　摺向背面。

6 打開機翼，
　　整理好形狀。

完成了！

53

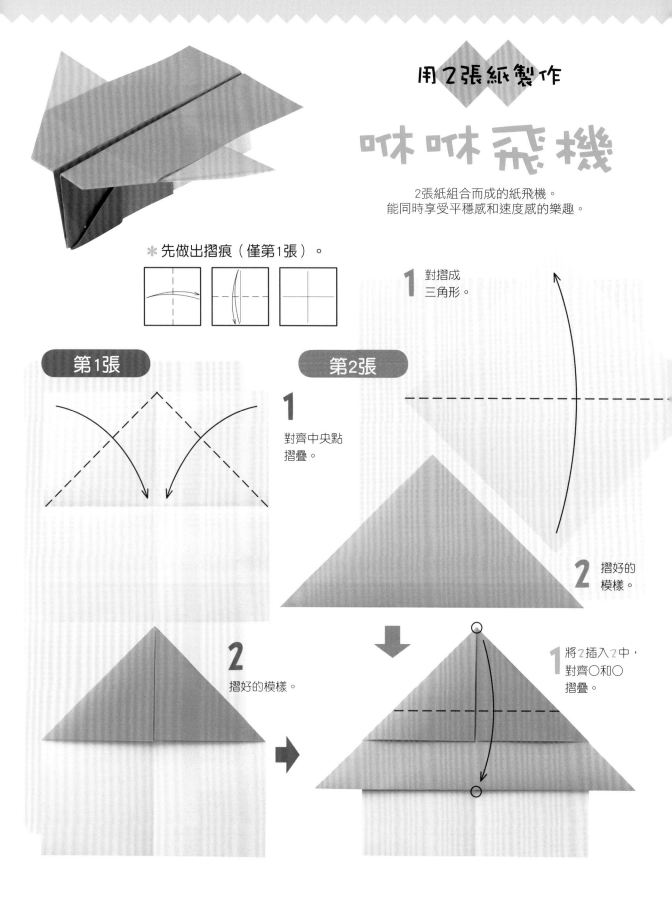

用2張紙製作

咻咻飛機

2張紙組合而成的紙飛機。
能同時享受平穩感和速度感的樂趣。

＊ 先做出摺痕（僅第1張）。

1 對摺成
三角形。

第1張

1 對齊中央點
摺疊。

第2張

2 摺好的
模樣。

2 摺好的模樣。

1 將2插入2中，
對齊○和○
摺疊。

- - - - 凹摺線 ⌒⌒→ 凹摺（摺向正面） ·-·-·-· 凸摺線 ⌒⌒→ 凸摺（摺向背面） ○⌒→ 翻面

2 上面一張對齊
○和○摺疊。

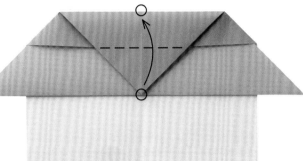

3 向後對摺。

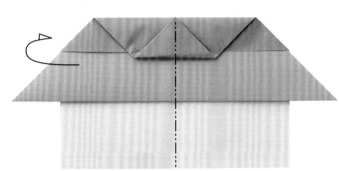

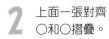

尖角要好好地
對齊哦！

4 對齊紅線和藍線摺疊，
摺出上方的機翼。

改變方向
了喲！

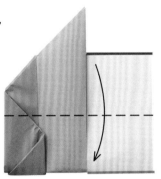

5 如同4一樣地
摺向背面。

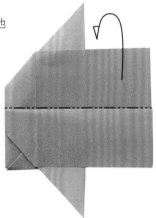

6 打開機翼，
整理好形狀。

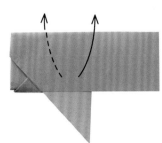

完成了！

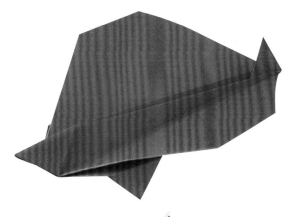

挑戰看看！

鼯鼠飛機

這是機輪和垂直尾翼等都很擬真的紙飛機。
雖然有點困難，不過讓人很想摺摺看呢！

＊ 先做出摺痕。

1 對齊中央點摺疊。

2 左右2個角也同樣地對齊中央點摺疊。

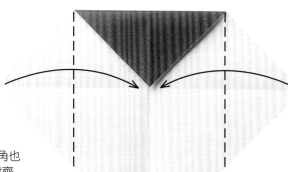

3 對齊○和○摺疊。

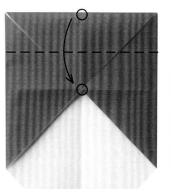

4 對齊縱向摺痕摺疊。

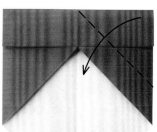

5 另一邊也同樣摺疊。

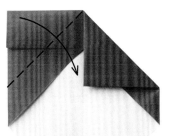

6 對齊黃線和藍線摺疊。

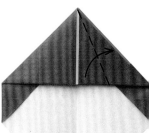

－－－－ 凹摺線 ⟶ 凹摺（摺向正面） ⋯⋯⋯ 凸摺線 ⟶ 凸摺（摺向背面） ⟲ 翻面

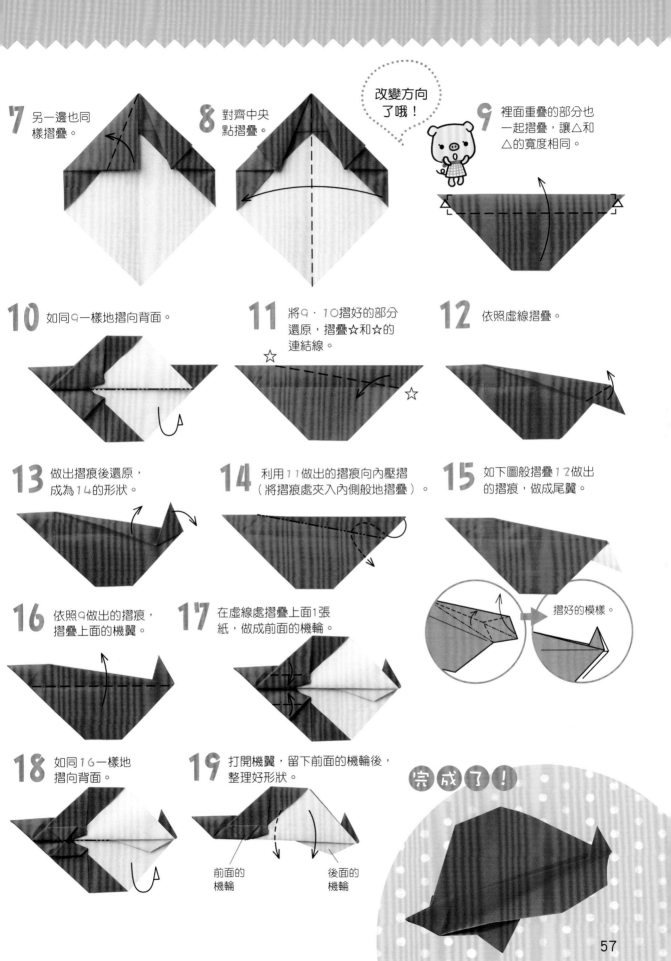

7 另一邊也同樣摺疊。

8 對齊中央點摺疊。

改變方向了哦！

9 裡面重疊的部分也一起摺疊，讓△和△的寬度相同。

10 如同9一樣地摺向背面。

11 將9・10摺好的部分還原，摺疊☆和☆的連結線。

☆ ☆

12 依照虛線摺疊。

13 做出摺痕後還原，成為14的形狀。

14 利用11做出的摺痕向內壓摺（將摺痕處夾入內側般地摺疊）。

15 如下圖般摺疊12做出的摺痕，做成尾翼。

摺好的模樣。

16 依照9做出的摺痕，摺疊上面的機翼。

17 在虛線處摺疊上面1張紙，做成前面的機輪。

18 如同16一樣地摺向背面。

19 打開機翼，留下前面的機輪後，整理好形狀。

前面的機輪　　後面的機輪

完成了！

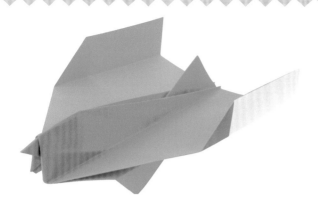

挑戰看看！

蝙蝠飛機

讓人聯想到螺旋槳飛機的形狀是其特色。
非常有摺紙手感的作品。

✱先做出摺痕。

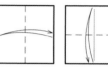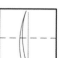

1 對齊中央摺痕
摺疊。

2 對齊縱向
摺痕摺疊。

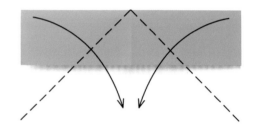

3 對齊紅線和
藍線摺疊。

4 對齊○和○
摺疊。

5 上面留一點點，
三角形的部分往上摺。

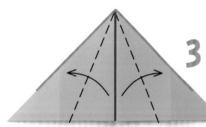

6 對摺。

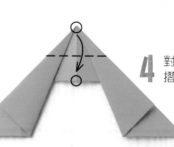

7 將三角形的
部分往下拉，
變成像8的形狀。

改變方向
了哦！

58 ----- 凹摺線 ⟶ 凹摺（摺向正面）·········· 凸摺線 ⟶ 凸摺（摺向背面）◯↘ 翻面

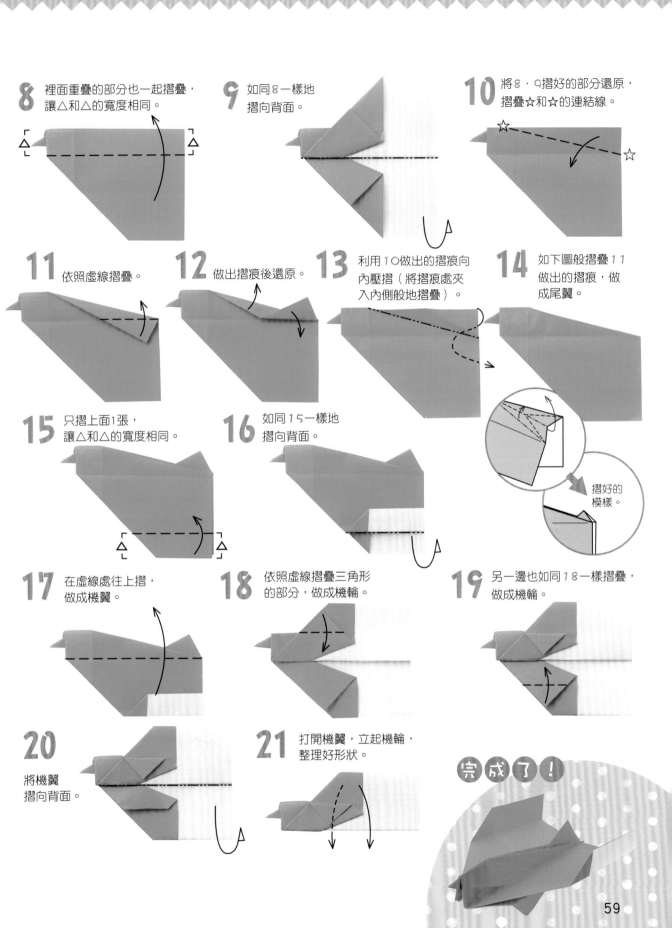

8 裡面重疊的部分也一起摺疊，讓△和△的寬度相同。

9 如同8一樣地摺向背面。

10 將8‧9摺好的部分還原，摺疊☆和☆的連結線。

☆　　　　　　　　　　☆

11 依照虛線摺疊。

12 做出摺痕後還原。

13 利用10做出的摺痕向內壓摺（將摺痕處夾入內側般地摺疊）。

14 如下圖般摺疊11做出的摺痕，做成尾翼。

摺好的模樣。

15 只摺上面1張，讓△和△的寬度相同。

16 如同15一樣地摺向背面。

17 在虛線處往上摺，做成機翼。

18 依照虛線摺疊三角形的部分，做成機輪。

19 另一邊也如同18一樣摺疊，做成機輪。

20 將機翼摺向背面。

21 打開機翼，立起機輪，整理好形狀。

完成了！

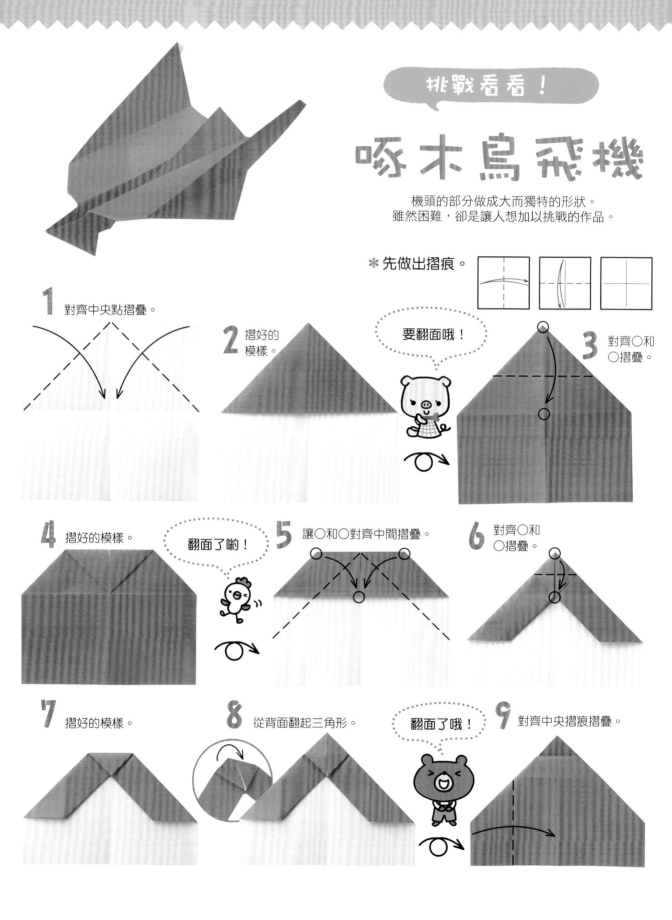

啄木鳥飛機

機頭的部分做成大而獨特的形狀。
雖然困難，卻是讓人想加以挑戰的作品。

✳ 先做出摺痕。

1 對齊中央點摺疊。

2 摺好的模樣。

要翻面哦！

3 對齊○和○摺疊。

4 摺好的模樣。

翻面了唷！

5 讓○和○對齊中間摺疊。

6 對齊○和○摺疊。

7 摺好的模樣。

8 從背面翻起三角形。

翻面了哦！

9 對齊中央摺痕摺疊。

10 手指伸入箭號處打開壓平，讓〇和〇對齊。

正在摺的模樣。

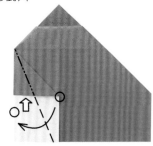

11 依照虛線摺疊。

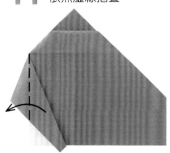

12 如同9一樣，對齊中央摺痕摺疊。

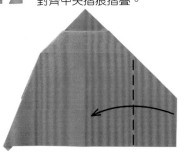

13 如同10一樣，打開壓平。

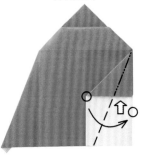

14 依照虛線摺疊。

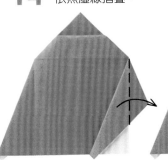

15 對摺。

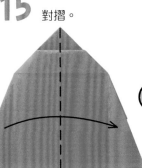

16 抓住〇角往下拉，上面壓平。

改變方向了哦！

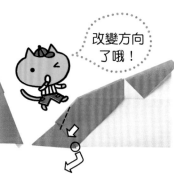

17 摺出上方的機翼，讓△和△的寬度相同。

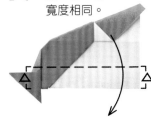

18 如同17一樣地摺向背面。

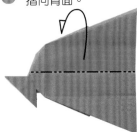

19 做出摺痕後，還原成17的形狀。

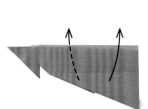

20 依照☆和☆的連結線摺疊。

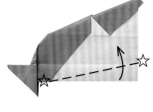

21 做出摺痕後還原。

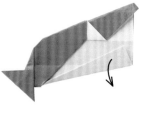

22 利用20做出的摺痕向內壓摺（將摺痕處夾入內側般地摺疊）。

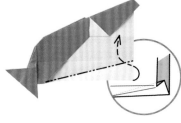

23 立起藍線三角形的部分做為機輪（另一側也相同）。打開機翼，整理好形狀。

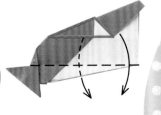

完成了！

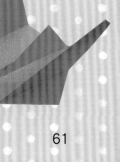

61

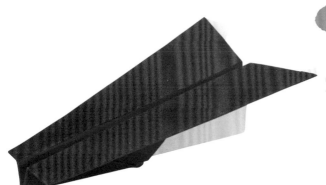

槍型紙飛機

這是被稱為傳統紙飛機的作品。
是摺法簡單又很會飛的紙飛機。

✱ **先做出摺痕。**

1 對齊中央摺痕摺疊。

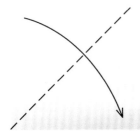

2 另一邊也同樣摺疊。

3 斜邊對齊中央摺痕摺疊。

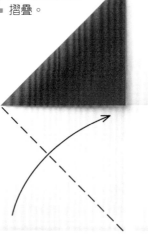

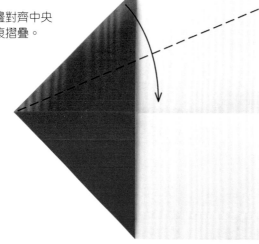

4 另一邊也同樣摺疊。

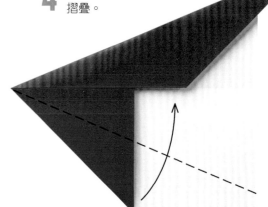

5 對齊○和○
摺疊。

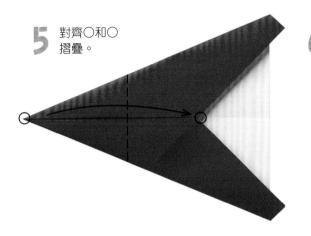

6 摺好的模樣。

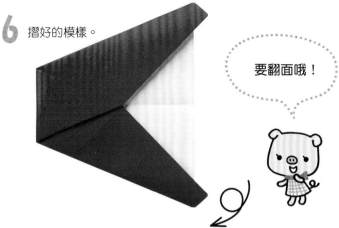

要翻面哦！

7 對摺。

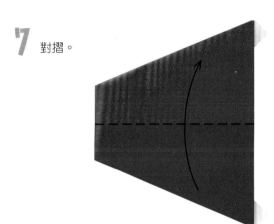

8 對齊藍線和
黃線摺疊。

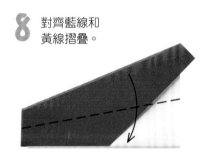

9 如同8一樣地
摺向背面。

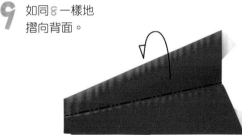

10 打開機翼，
整理好形狀。

完成了！

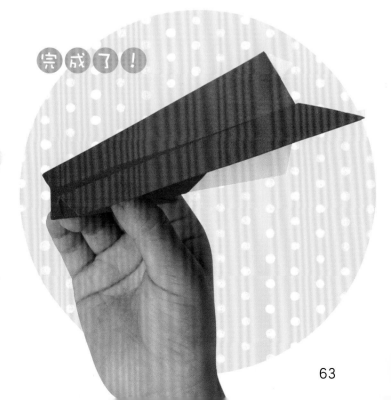

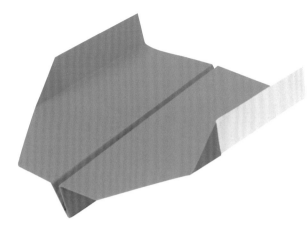

自古流傳下來的傳統紙飛機

平型紙飛機

橫向展開、以扁平造型為特徵的傳統紙飛機。
可以悠閒地自在飛翔。

✳ 先做出摺痕。

1 對齊紅線和藍線摺疊。

2 另一邊也同樣摺疊，
對齊紅線和藍線。

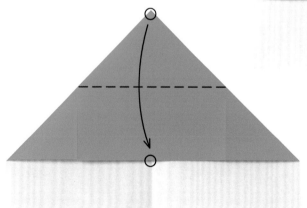

3 對齊〇和〇摺疊。

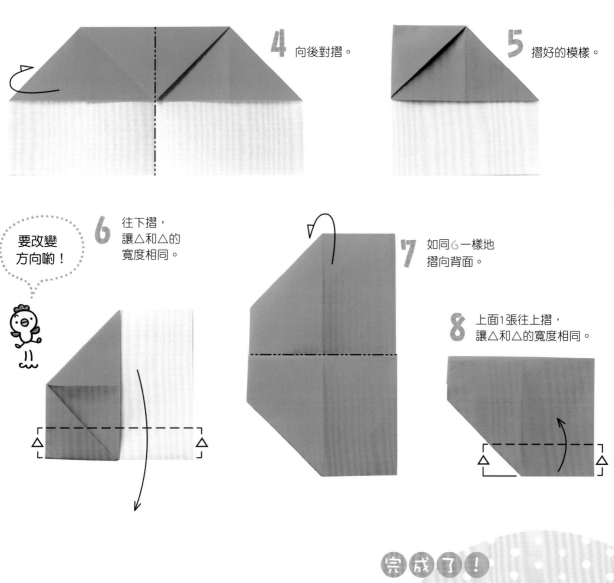

4 向後對摺。

5 摺好的模樣。

要改變
方向喲！

6 往下摺，
讓△和△的
寬度相同。

7 如同6一樣地
摺向背面。

8 上面1張往上摺，
讓△和△的寬度相同。

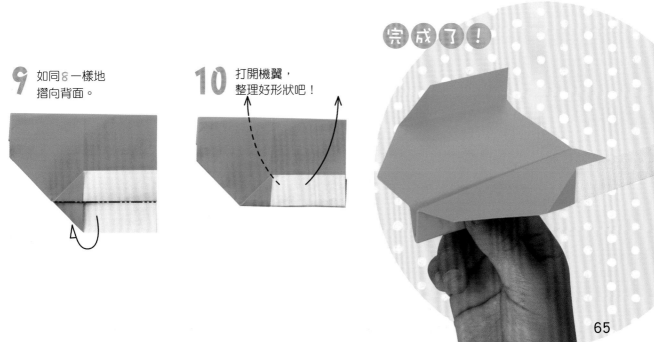

9 如同8一樣地
摺向背面。

10 打開機翼，
整理好形狀吧！

完成了！

遠藤昭夫

生於島根縣安來市。東京設計師學院畢業後，擔任同校助教，之後成為自由編輯。參與各種百科事典的編輯、科學館的開幕等等。以自由創作者的身分，追求由零開始的紙飛機製作，從簡單又獨特的紙飛機，到噴射機型、附有機輪的紙飛機等，進行廣泛的創作。在2006年度的《PriPri》雜誌中，連載了1年的「摺紙紙飛機」單元。

策畫・製作／遠藤昭夫
摺紙方法協助指導／藤本祐子

封面插圖／千金美穗
設　計／鷹觜麻衣子
內文插畫／大月季巳江
攝　影／佐藤竜一郎　西山航（本社攝影部）
編輯協助／OZ EDITORS
企劃編輯／嶋津由美子　野見山朋子　塩坂北斗

國家圖書館出版品預行編目資料

超好玩的紙飛機/遠藤昭夫著；彭春美譯. - 三版. -
新北市：漢欣文化事業有限公司, 2023.03
64面；26x19公分. --（愛摺紙；7）
ISBN 978-957-686-858-0(平裝)

1.CST: 摺紙

972.1　　　　　　　　　　　　112000696

愛摺紙 7

超好玩的紙飛機（經典版）

作　　者／遠藤昭夫
譯　　者／彭春美
出　版　者／**漢欣文化事業有限公司**
地　　址／新北市板橋區板新路206號3樓
電　　話／02-8953-9611
傳　　真／02-8952-4084
郵 撥 帳 號／05837599 漢欣文化事業有限公司
電 子 郵 件／hsbookse@gmail.com
三 版 一 刷／2023年3月

本書如有缺頁、破損或裝訂錯誤，請寄回更換